재스퍼 존스

일러두기

앞표지의 그림은 〈지도〉로 자세한 설명은 31쪽을 참고해주십시오.
뒤표지의 그림은 〈네 개의 얼굴이 있는 과녁〉으로 자세한 설명은 15쪽을 참고해주십시오.
이 책의 작품 캡션은 작가, 제목, 제작 연도, 제작 방식, 규격, 소장처, 기증처, 기증 연도 순으로 표기했습니다.
규격 단위는 센티미터이며, 회화의 경우는 '세로×가로', 조각의 경우는 '높이×가로×폭' 표기를 원칙으로 삼았습니다.

재스퍼 존스
Jasper Johns

캐럴라인 랜츠너 지음 | 고성도 옮김

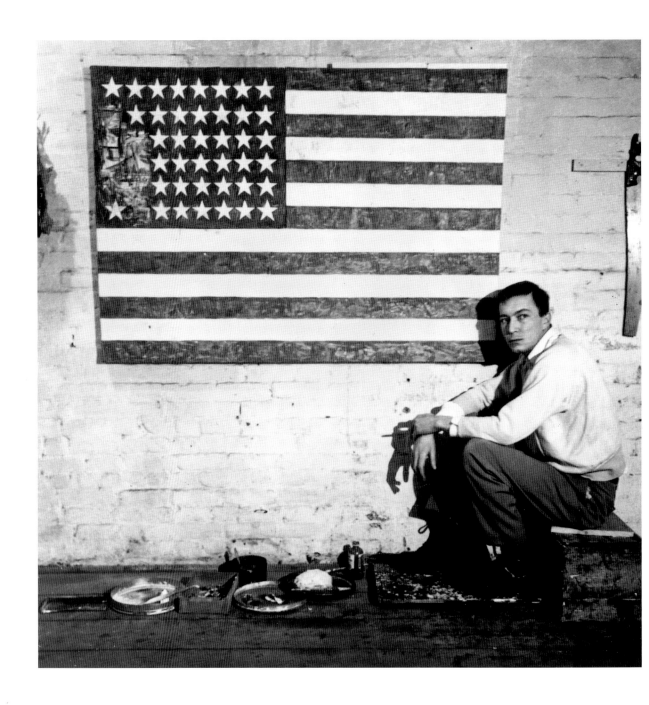

뉴욕 펄 가의 스튜디오에서 〈깃발〉과 재스퍼 존스, 1955년
사진: 로버트 라우센버그
© 2009 로버트 라우센버그 재단 / 라이선스 소유 VAGA

시작하는 글

이 책은 뉴욕 현대미술관이 소장한 400점이 넘는 재스퍼 존스의 작품 중 열 점을 선별해 소개한다. 1958년 뉴욕 현대미술관은 〈네 개의 얼굴이 있는 과녁〉(14쪽), 〈녹색 과녁〉(20쪽), 〈흰색 숫자〉(28쪽)를 구매하면서 작가의 컬렉션을 만들었고 존스의 주요 작품을 소장한 대표적인 미술관으로 자리매김했다. 존스는 수많은 작품을 제작한 판화가로, 컬렉션의 주요 작품 역시 판화이다. 뉴욕 현대미술관은 1961년부터 존스의 판화 작품을 수집하기 시작해, 1970년에는 〈존스: 석판화 전展〉, 1986년에는 〈재스퍼 존스: 판화 회고전〉을 개최했다. 뉴욕 현대미술관은 1996년에 〈재스퍼 존스: 과정과 판화 제작〉과 〈재스퍼 존스: 회고전〉이라는 대규모 전시회를 두 차례 열어 작가를 면밀하게 탐구했다. 회고전 카탈로그에서 큐레이터 커크 바니도는 현대미술에서 존스의 중요성을 이렇게 요약했다. "존스는 당대 미술의 방향을 바꿔놓았다. (……) 현대미술에서 존스는 동료들과 젊은 예술가들에게 초기의 회화와 조각에 담겨 있던, 잘 알려진 즉각적인 충격을 넘어서는 지속적인 영감을 제공했다." 이 책은 뉴욕 현대미술관이 소장한 주요작의 작가들을 다룬 시리즈이다.

차 례

시작하는 글 5

깃발
Flag 9

네 개의 얼굴이 있는 과녁
Target with Four Faces 15

녹색 과녁
Green Target 21

흰색 숫자
White Numbers 26

지도
Map 31

다이버
Diver 35

시계와 침대 사이에
Between the Clock and the Bed 43

여름
Summer 51

무제
Untitled 60

부시베이비
Bushbaby 68

작가 소개 77 | 도판 목록 79 | 도판 저작권 81
뉴욕 현대미술관 이사진 82 | 찾아보기 83

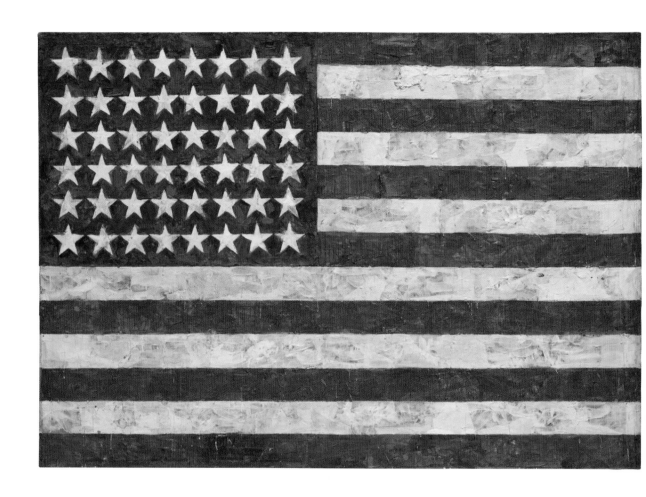

깃발, 1954~55년(1954년 추정)

합판에 고정된 직물에 납화, 유채, 콜라주
107.3×153.8cm
뉴욕 현대미술관
알프레드 바 주니어를 기리며 필립 존스 기증, 1973년

깃발

Flag

1954~55년

1954년 후반 재스퍼 존스는 자신의 모든 전작前作을 말 그대로 파괴했다. 그는 스물네 살이었고, 1953년 육군에서 전역하고 뉴욕에서 생활하고 있었다. 당시에 대해 존스는 이렇게 회고했다. "화가가 되기 위한 삶을 멈추고, 화가의 삶을 시작할 시점이었다. (……) 나는 내가 어떤 사람이었는지 알고 싶었다. (……) 남이 하지 않는 일 중 내가 했던 일이 무엇인지 알아내고 싶었고, 그걸 통해 다른 사람과 다른 나를 찾을 수 있을 거라 생각했다." 존스는 조금 특이한 경험을 통해 화가로서 첫걸음을 내디디게 되었다. "하루는 커다란 미국 국기를 그리는 꿈을 꾸었고 다음 날 아침에 일어나 그림을 그리기 위해 필요한 재료를 구입했다."고 말했다.

9

〈깃발〉은 1958년 뉴욕에 있던 레오 카스텔리의 새 갤러리에서 열린 존스의 첫 개인전에 선보여 예술계에 커다란 충격을 주었고 지금까지도 회자되는 작품이다. 전시회에서 소개된 여러 놀라운 작품들 가운데 성조기를 차분하게 그림으로 전환시킨 〈깃발〉은 특히 많은 관심을 불러일으켰다. 평론가 로버트 로젠블룸은 "단순히 미국 국기를 정확히 복제했다고 판단할 수도 있지만 (……) 뒤샹의 기성품이 그럴듯한 비합리성을 띠고 있는 것처럼 이 작품의 불안정한 힘도 설명하기가 힘들다. 과연 이것은 모독인가, 존경인가, 혹은 단순함인가, 이해할 수 없는 무엇이 담겨 있는가?"라고 평했다. 존스에게 미국의 상징은 정치적·미학적 논쟁의 여지가 없는 중립적인 것이었다. 그는 자신의 전략을 이렇게 설명했다. "미국 국기의 디자인을 사용하는 것은 직접 디자인할 필요가 없었기 때문에 내게는 크게 도움이 되었다. (……) 이로 인해 다른 단계에 집중할 수 있는 여유가 생겼다." 너무도 익숙해서 그 느낌마저 자동적으로 떠오를 정도인 국기는 생각하는 것과 보는 것의 관계를 실험할 수 있는 완벽한 제재였다. 존스는 사람들이 일상에서 관계를 맺고 있는 사물을 그림의 맥락으로 끌어들이면, 새로운 시각적 경험을 할 수 있다고 믿었다. 〈깃발〉은 그런 작품이었고 이로써 비평가들은 존스를 팝아트의 창시자 로버트 라우센버그와 같은 반열에 올려놓게 되었다.

미국의 국기를 현실 세계에서 예술 세계로 옮겨놓으면서, 존스는

주제와 공정에 똑같은 무게를 실었다. "깃발 그림은 당연히 깃발에 관한 것이다."라면서 그는 덧붙였다. "하지만 깃발에 관한 것인 만큼이나 붓 질에 관한 것이고, 색채에 관한 것이며, 페인트의 물질성에 관한 것이다." 존스의 관심사는 천천히 마르고 녹는 유화 페인트에서 납화(안료를 벌꿀 또는 송진에 녹여서 불에 달군 인두로 벽면 또는 화면에 색을 입히는 기법.−옮긴이)로 기울어졌고 이 표현 수단은 존스를 떠올리게 하는 스타 일의 일부가 되었다. 빠르게 식는 뜨거운 밀랍은 캔버스에서 콜라주의 신문지와 같은 조력자 역할을 하며 촉각적·시각적으로 매혹적인 막을 형성해, 퇴적된 밀랍의 흔적을 관람객이 느낄 수 있도록 남겨놓는다. 깃 발이 일상의 부속품에서 순수예술로 되는 과정에서 존스는 이미지 전 체에 미묘한 변화를 주었다. 그림을 3차원 사물로 도드라지게 만들고 평면적인 문양을 지속적으로 강조하기 위해 그림 모양에 따라 세 개의 패널을 정교하게 결합해 하나의 큰 틀을 만들었다. 패널 하나는 별이 찍 혀 있는 부분에, 또 하나는 상단의 줄무늬 부분에 그리고 마지막 하나는 가로로 긴 하단의 줄무늬 부분에 사용했다. 존스는 형상과 배경의 효과 를 약화시키기 위해, 파란 바탕을 칠하고 그 위에 별을 그린 것이 아니 라 바탕과 별을 같은 층에 그려 넣기도 하는 등 다양한 시도를 했다. 정 리하자면 존스는 세계에서 가장 유명한 추상적 대상을 구상적 재현물 로 바꾸었다고 할 수 있다.

구상화具象畵라는 측면에서 지위가 모호하긴 하지만 〈깃발〉은 르

네 마그리트가 1929년에 그린 아주 유명한 도발적인 파이프 그림(그림 1)과 유사하다고 할 수 있다. 마그리트의 그림 아래쪽에는 '이것은 파이프가 아니다'라고 적혀 있는데, 존스는 1954년 뉴욕의 시드니 재니스 갤러리에서 다양한 버전으로 제작된 이 작품을 보았다. 마그리트의 그림이 현실과 환상의 경계를 시사한다면, 존스의 작품은 둘의 차이를 무너뜨린다. 마그리트는 자신이 만든 이미지 안에 감지할 수 있는 물질적 두께가 없다고 지적했는데, 존스의 〈깃발〉은 3차원적이고 대상인 동시에 상징이며 그림인 동시에 주제이다. 1950년대 후반과 1960년대 초반, 대부분의 비평가들이 여전히 존스의 이미지에 담긴 의미와 수단을 구별하려고 했을 때 미술가인 도널드 저드는 "그림의 대상이 되는 사물의 물질적 특성과 일반적으로 더 본질적이라고 분류되는 페인트의 색채적 특성이 기이하게 나뉘거나 합쳐지는" 〈깃발〉과 같은 작품의 포용성을 알아차렸으며 "이에 관한 가장 적절한 표현은 바로 '조화'일 것이다."라고 했다. 마찬가지로 로젠블룸은 이 작품을 어떻게 분류해야 할지 고심하기보다 기꺼이 칭찬하며 이렇게 말했다. "발견의 기쁨으로 마음과 눈을 공격하고 즐겁게 한다." 이 작품을 본 뒤에 느끼게 되는 마음과 눈의 흥분은 미술사학자 레오 스타인버그가 1962년 존스의 작품을 분석하며 남긴 짧은 평에도 잘 드러나 있다. "그걸 보면 생각하게 된다."

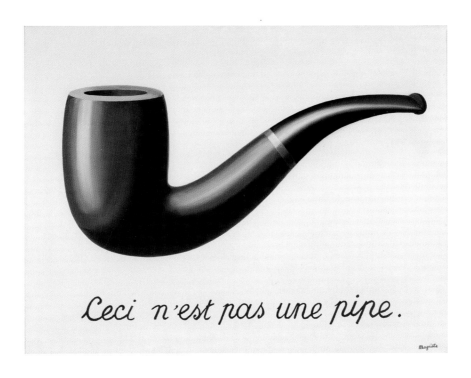

그림 1 르네 마그리트(벨기에, 1898~1967년)
이미지의 반역(이것은 파이프가 아니다)La Trahison des images(Ceci n'est pas une pipe), **1929년**

캔버스에 유채, 60.2×81.1cm
로스앤젤레스 카운티 미술관
윌리엄 프레스턴 부부 기금으로 구매
해리슨 컬렉션

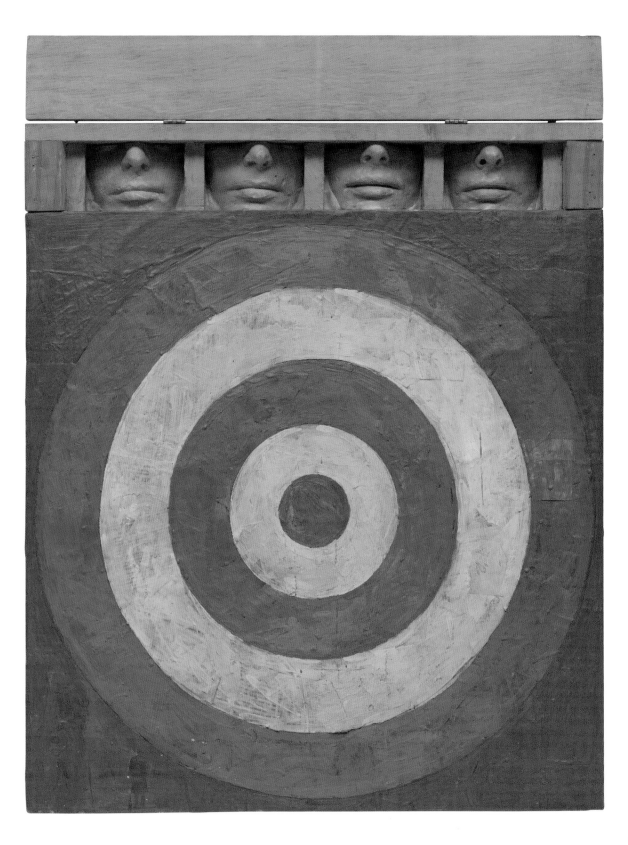

네 개의 얼굴이 있는 과녁

Target with Four Faces

1955년

〈깃발〉을 그린 후 존스는 이 작품에서 비롯된 논리를 과녁에 적용했는데, 존스에 따르면 그 "사물"은 "누구나 이미 알고 있는 것"이었다. 전작과 마찬가지로 과녁 그림은 한눈에 알아볼 수 있고, 이미 만들어진 사물을 차용해 근본 구조가 평면적인 비추상적 추상화로 제작되었다. 하지만 의미와 디자인의 측면에서 두 작품 사이에는 눈여겨볼 만한 차이점이 있다. 깃발과 과녁은 둘 다 관심을 집중시키는 역할을 하지만, 하나는 상징성이 있고 특정 문화와 연관돼 있는 반면, 다른 하나는 실용적이고 아주 보편적인 대상이다. 작품에 간섭하는 특유의 기법이 배제된 깃발은 작품에 대한 응시를 하나의 의식으로 전환하는 반면, 과녁은 시선

네 개의 얼굴이 있는 과녁, 1955년
캔버스에 직물과 신문지를 덧씌워 납화를 그리고,
캔버스 상단에 색을 입힌 석고 얼굴을 전면에 경첩이 달린 나무 상자에 넣어 배치
상자를 연 전체 규격: 85.3×66×7.6cm
뉴욕 현대미술관
로버트 C. 스컬 부부 기증, 1958년

을 한곳으로 고정시킨다. 하지만 표면에 신문지를 여러 겹으로 바르고 납화를 사용하면서 두 작품은 제의적_{祭儀的} 시선을 끌어내는 특별한 예술 영역에 자리 잡게 되었다.

　　작품을 면밀히 살펴보면, 〈깃발〉의 전면에 드러나 있는 직선 문양이 과녁 그림에서는 계층적인 방사형 대칭으로 변형된 데서 형식의 중요성을 읽어낼 수 있다. 대체로 존스는 색채와 구성 방식을 이용해 과녁의 중앙으로 집중된 구조를 분산시켰다. 〈네 개의 얼굴이 있는 과녁〉과 〈석고상이 있는 과녁〉(그림 2)에는 노란색과 파란색의 동심원이 짙은 붉은색의 사각형 배경과 같은 층 위에 그려져 있다. 형상과 배경의 구분을 해치는 이러한 원색의 융합은 곡선과 직선을 섞어 관심을 집중시키는 효과를 창출한다. 하지만 두 작품의 사실적이고 분명한 제목이 명시하듯, 〈석고상이 있는 과녁〉과 〈네 개의 얼굴이 있는 과녁〉에는 단순한 회화적 효과를 넘어 주의를 분산시키는 힘이 있다. 존 러셀이 조심스럽게 언급한 것처럼 두 작품의 상단부는 "정말로 기이하다". 〈석고상이 있는 과녁〉의 상단에 부착된 경첩 문이 달린 이상한 상자에 대해 언급하며, 러셀은 3차원으로 파여 있는 공간의 어두운 깊이와 "과녁에서 흘러넘치는 밝은 빛"의 대비에 주목했다. 1981년에 쓴 글에서 "완성된 이미지는 20세기 미술의 어떤 작품보다 강렬하게 축제 마당, 총살 집행단, 배심원석, 구식 약국 같은 이미지들을 함축한다."고 말했다.

　　〈네 개의 얼굴이 있는 과녁〉에 대한 다양한 해석은 작품의 구조와

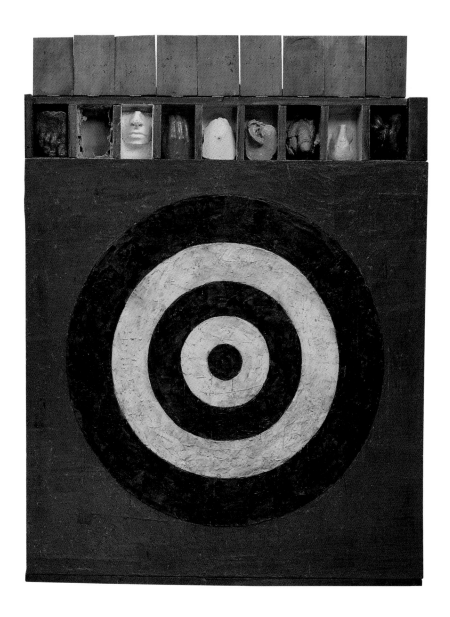

그림 2 **석고상이 있는 과녁**Target with Plaster Casts, **1955년**
 캔버스에 납화 및 콜라주, 전면에 경첩이 달린 나무 상자 안에 채색된 석고상 배치
 129.5×111.8×8.8cm
 데이비드 게펜 컬렉션, 로스앤젤레스

연결된다. 우선 인물과 과녁 모두에서 얼굴Face과 표면Face을 읽어낼 수 있다는 점에서 한 가지 해석이 가능하다. 과녁의 표면은 보통 먼 거리에서 구분하기 힘든 형상으로 보이고 인간의 얼굴은 잘 인식할 수 있는 클로즈업으로 받아들이게 마련이다. 하지만 이 작품에서 과녁은 크게 확대되어 가까워 보이는데 이는 오히려 과녁 고유의 특성을 흐릿하게 만든다. 반면 알아보기 힘든 네 개의 모형으로 만든 인간의 얼굴은 보통 시점보다 높은 곳의 분할된 공간에 멀어 보이도록 배치되어 있다. 관람객의 예측을 뒤집는 의도된 방해 말고도 이 작품에는 또 다른 특징이 드러나 있는데, 시선을 집중시켜야 하는 과녁 중앙의 명중 부위bull's eye를 막아버리고 상단에 배치한 무표정한 얼굴의 눈을 없애버린 것은 맹목성이라는 또 다른 주제에 작품이 집중하고 있다는 사실을 알려준다.

아이러니하게도 〈네 개의 얼굴이 있는 과녁〉은 존스의 첫 개인전에 전시된 작품 중에서 비평가들의 가장 큰 찬사를 받았다. 1958년 1월 레오 카스텔리 갤러리에서 열린 전시회의 개막식에 맞춰, 우연히도《아트 뉴스 매거진》은 이 그림을 표지에 싣고 '네오 다다'라는 오해의 소지가 있는 표현을 사용했다. 비평가들이 무분별하게 사용한 이 용어는 신중하게 계획된 존스의 작품을 집단 익살에 가까운 다다이즘의 후계자로 만들어버린 모순된 개념이었다. 너무 새로워서 분류하기 어려운 이 작품은 추상표현주의의 신비롭고 자기성찰적인 형식 전략에 대한 공격이거나 그 연장이라는 분석이 좀 더 합당한 평가일 것이다. 미술가 로버

트 모리스는 존스의 은밀한 방법론을 이렇게 이해했다. 그는 추상표현
주의를 포함한 세기 중반의 모더니즘이 "존스에 의해 안락사당했다."라
고 주장했다.

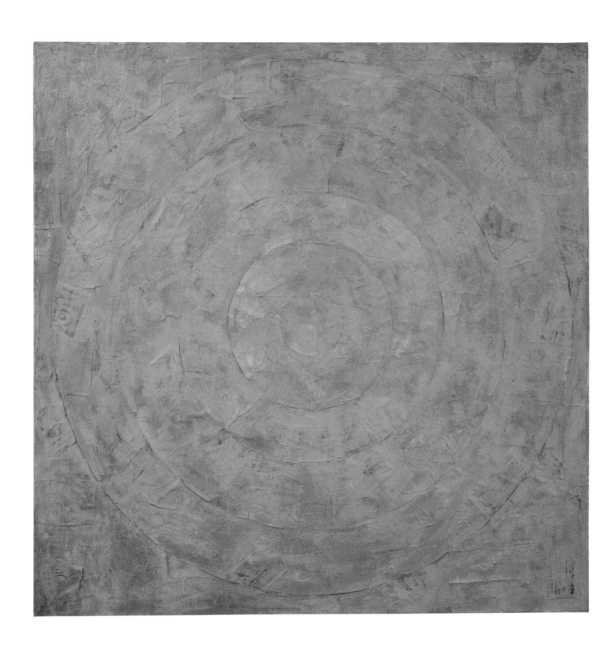

녹색 과녁, 1955년
직물과 신문지를 덧씌운 캔버스에 납화
152.4 × 152.4 cm
뉴욕 현대미술관
리처드 S. 자이슬러 기금, 1958년

녹색 과녁

Green Target

1955년

존스의 단색 과녁 시리즈 중 첫 번째 작품인 〈녹색 과녁〉은 고르지 않고 간혹 반투명하게 비치는 밀랍 층 아래로 직물, 신문지 조각, 여러 인쇄지들이 뒤섞인 제재로 만들어졌는데, 사실상 이는 매혹적으로 보이는 짙은 평면 속에 가려져 있다. 1957년 3월 공동 전시회에서 이 작품과 조우하기 전까지 신출내기 미술품 거래상이었던 카스텔리는 존스의 작품을 한 번도 본 적이 없었다. 20여 년이 흘렀지만 그는 당시의 상황을 생생히 기억하고 있었다. "마치 벼락에 맞은 것 같았다. 처음으로 정말 아름다운 미인을 만나, 5분 만에 바로 청혼한 느낌이었다." 이틀 후, 카스텔리가 존스의 가장 가까운 친구이자 위층에 살고 있던 이웃인 라우센버그의 작업실을 방문했을 때, 뜻밖의 기회가 갑자기 찾아왔다. 술에

곁들이던 얼음이 아래층 '녹색 그림을 그린 사람'의 작업실에서 공수되고 있다는 사실을 알게 된 카스텔리는 바로 계단을 내려가 미술품 거래상으로서 존스와 평생의 동반자 관계를 맺게 되었다.

그로부터 1년이 채 지나지 않은 1958년 1월이었다. 카스텔리의 갤러리에서 존스의 첫 개인전이 열린 직후, 뉴욕 현대미술관의 알프레드 바 주니어는 작가에 대한 열렬한 애정을 드러내며, 당시로서는 아무도 알지 못했던 존스의 작품 네 점을 작가와 협의하여 미술관의 명망 있는 컬렉션에 포함시켰다. 작가의 능력에 대한 확고한 신뢰가 있었던 바는 작품 구매 심사위원회를 설득해, 〈녹색 과녁〉, 〈네 개의 얼굴이 있는 과녁〉(14쪽), 〈흰색 숫자〉(28쪽)를 구매했고, 〈깃발〉의 경우 위원회가 비애국적인 작품으로 인식할까 우려한 나머지 건축가인 필립 존슨이 구입하게 한 뒤 추후에 미술관에 기증하도록 설득했다.

바는 전문가 입장에서 〈깃발〉을 처음 구매하려 했던 네 작품에서 제외했지만, 〈녹색 과녁〉이야말로 사실 가장 일탈적인 작품임을 명백히 깨닫고 있었다. 존스의 말에 따르면, 다른 회화들은 "아주 강력한 사물들"이고 현실 세계의 물건에 가깝게 보일수록 뒤샹 식의 특징을 더 잘 드러낼 수 있다. 뒤샹의 〈보틀랙〉(그림 3)이나 〈자전거 바퀴〉(그림 4)는 미학적 기능을 수행하지만 실용성도 있다. 존스 특유의 손길을 거친 〈녹색 과녁〉, 〈네 개의 얼굴이 있는 과녁〉, 〈흰색 숫자〉도 제각각이긴 하지만 표현 대상의 사용가치를 되살릴 수 있다. 깃발은 경배의 대상이 될

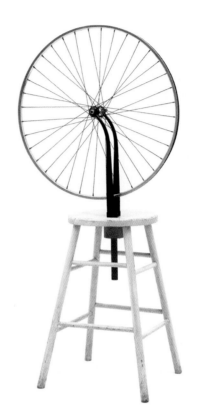

그림 3　마르셀 뒤샹(미국, 프랑스 태생, 1887~1968년)
　　　　보틀랙Bottlerack, 1961년(1914년의 원본 복제)

　　　　아연 도금 강철, 49.8×41cm
　　　　필라델피아 미술관
　　　　어머니 알렉시나 뒤샹을 추모하며 재클린, 폴 & 피터 마티스 기증, 1998년

그림 4　마르셀 뒤샹
　　　　자전거 바퀴Bicycle Wheel, 1951년(1913년의 원본을 분실한 뒤, 세 번째 버전)

　　　　채색된 목재 의자에 금속 바퀴
　　　　129.5×63.5×41.9cm
　　　　뉴욕 현대미술관
　　　　시드니 & 해리엇 재니스 컬렉션, 1967년

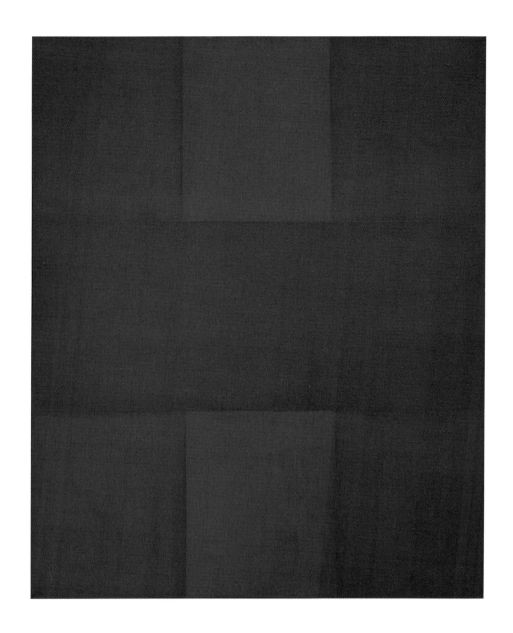

그림 5 **애드 라인하르트**(미국, 1913~67년)
추상 회화, 청색Abstract Painting, Blue, **1952년**

캔버스에 유채, 76.2×63.5cm
로스앤젤레스 현대미술관
비컨 베이 엔터프라이스 기증

수 있고, 과녁은 표적의 기능을 수행할 수 있으며, 숫자는 시력검사 도표로 사용될 수 있지만, 〈녹색 과녁〉이 수행할 수 있는 표적의 기능은 기껏해야 애드 라인하르트의 단색 회화들(그림 5)보다 조금 더 나은 정도일 것이다.

흰색 숫자

White Numbers

1957년

1950년대 후반 존스는 제재의 범위를 알파벳과 숫자로 확장했다. 1956년에는 첫 알파벳 작품인 〈회색 알파벳〉(그림 6)을, 이듬해에는 〈흰색 숫자〉를 그렸다. 두 작품에서 존스는 화면 전체에 통일성을 부여하는 도표 같은 구조를 고안했다. 그리고 로버타 번스타인이 관찰한 것처럼 존스는 "화가로서 개입해 (……) 개별 구성단위를 '독특한 그림 속 그림'으로 전환시켰다". 구조의 문제를 해결하기 위한 경우를 제외하면 존스는 기초 설계를 거의 하지 않았다. 하지만 숫자 시리즈에서 사용하게 될 형식은 〈숫자를 위한 스케치〉(그림 7)를 통해 얻어냈다. 이 그림과 이후 파생된 작품들에는 0에서 9까지의 숫자가 자리 잡고 있는데 존스를 연구했던 난 로젠탈은 "수평과 수직으로 각각 열한 개의 숫자가 배

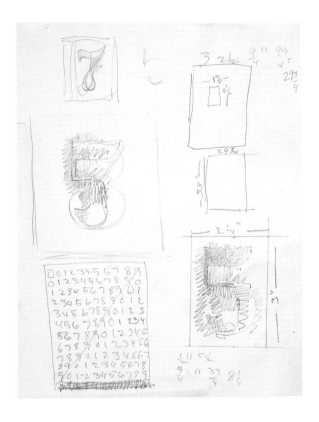

그림 6 **회색 알파벳**Gray Alphabets, **1956년**
캔버스에 신문지 및 납화
168×123.8cm
메닐 컬렉션, 휴스턴

그림 7 **숫자를 위한 스케치**Sketch for Numbers, **1957년**
종이에 연필, 26.4×21cm
메닐 컬렉션, 휴스턴
데이비드 휘트니 유증

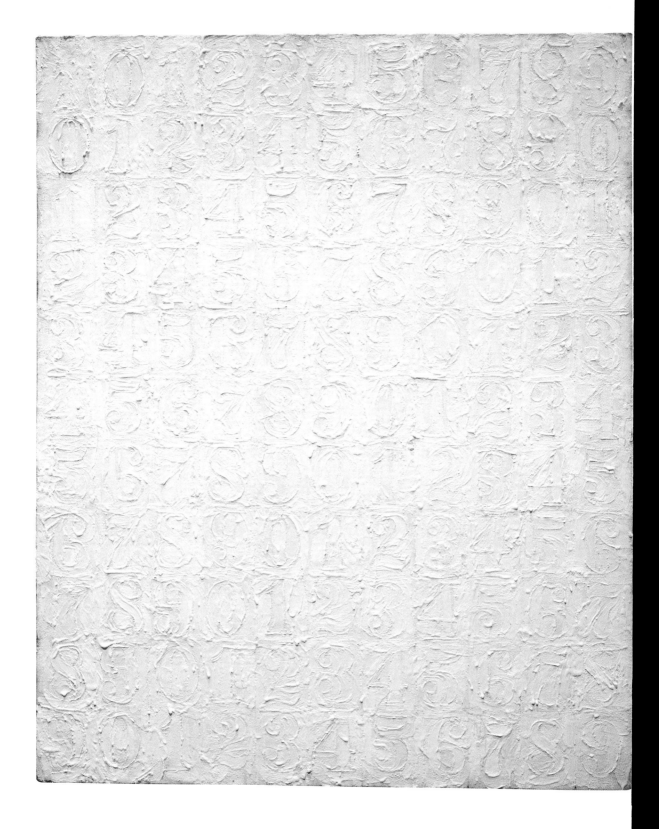

치돼 있고 왼쪽 맨 위의 첫 번째 칸은 비어 있다. 각각의 열은 순서에 맞춰 새로운 번호로 시작되기 때문에 오른쪽 위에서 왼쪽 아래로 이어지는 대각선에는 숫자 9가 연속해서 새겨지고, 이 대각선은 전체 화면을 이등분한다."라고 묘사했다. 〈흰색 숫자〉를 제작하면서 존스가 지킨 원칙은 미국 국기를 그릴 당시 각 색채의 경계가 이미 정해져 있었기에 작가가 미학적 결정을 내리지 않아도 되었던 것과 같은 효과를 냈다. 존스는 이 작은 캔버스를 구조와 이미지, 작법과 제재, 전체와 부분이 경쟁하는 무대로 효율적으로 전환했다.

〈흰색 숫자〉의 전체 표면을 끝에서 끝까지 뒤덮고 있는 상아색 밀랍의 섬세한 층은 시각적 고요함으로 작품을 감싸 안는 동시에 소재의 전형성과 촉각적 매력을 드러낸다. 존스의 작품은 "표면이 가장 중요하고", 칠해진 것이 아니라 "교질" 상태로 "피부처럼" 납화 방식으로 "입혀진 것"이라는 미술가 프랭크 스텔라의 언급에 가장 잘 들어맞는 예가 바로 이 작품이다. 〈흰색 숫자〉를 그리기 1년 전, 존스는 사각형 바탕에 개별 숫자를 보여주는 시리즈에서 숫자와 인간 존재를 동일시하는 등식을 고안했다. 처음에는 이 작품을 '숫자' 그림이라고 부를 생각이었지만 '형상'이라고 이름을 바꾸었다. 이는 작가를 만족시킬 뿐 아니라 윌렘 드 쿠닝처럼 자신만의 형상 그림을 소유하고 싶은 욕구를 충족하는 일종의 말장난이었다.

〈흰색 숫자〉는 우리의 마음과 눈에 기반을 둔 지각력을 가지고

흰색 숫자, 1957년

캔버스에 납화, 86.5×71.3cm
뉴욕 현대미술관
엘리자베스 블리스 파킨슨 기금, 1958년

논다. 혼란스러울 만큼 복잡한 작품의 표면은 쿠키 반죽처럼 맛있어 보이기도 하고, 십진 표기법에 속하는 숫자의 형태를 띤, 호기심을 불러일으키는 운명 같은 꿈 위에 드리워진 베일처럼 섬세해 보이기도 한다.

지도

Map
1961년

존스는 '기성품'과 '예기치 않은'이라는 용어를 평소에도 즐겨 사용했는데, 그가 〈지도〉를 그리게 된 동기는 예기치 않게 기성품에서 비롯되었다. 1960년 친구 라우센버그는 윤곽선으로 인쇄된 미국 지도를 존스에게 주었다. 그들 세대의 모든 미국인들과 마찬가지로, 두 사람에게 그 지도는 어린 시절 지리 선생님이 색을 칠하고 각 주의 이름을 적어 넣게 했던 한눈에 알아볼 수 있는 사물이었다. 존스는 지도에 모눈을 그려 넣고, 좌표에 따라 캔버스에 옮겨 그려 색채와 이름이 삽입된 거대한 지도로 변환하기 시작했다.

〈지도〉는 다양하고 상반된 반응을 끌어내려는 의도로 만들어졌다. 마르셀 뒤샹처럼 존스는 "관람자가 (……) 작품을 만든다."고 믿었다.

31

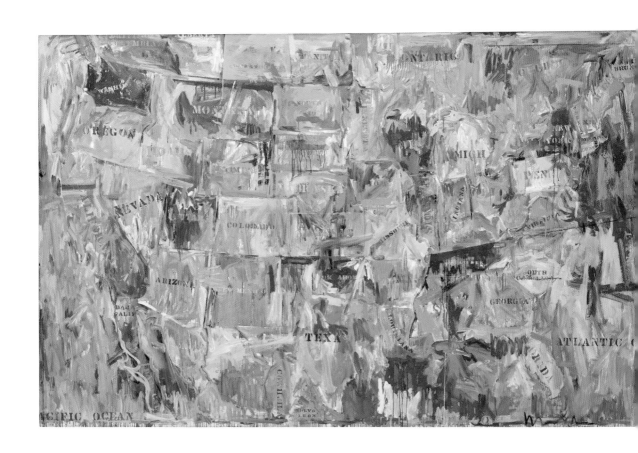

지도, 1961년

캔버스에 유채
198.2×314.7cm
뉴욕 현대미술관
로버트 C. 스컬 부부 기증, 1963년

일종의 비평을 남긴 무수히 많은 관람자 중에서도 소설가 마이클 크라이튼은 아주 세심한 평가를 내렸는데, 존스의 회화를 "뒤샹과 폴록 사이에, 발견된 제재와 창조된 추상성 사이의 어딘가에" 위치시켰다. 〈지도〉가 '발견된 제재를 사용한 점'에서 미국인의 유년에 대한 프루스트적 기억이 담겨 있음을 고려하고, 스타인버그가 그랬듯이 작품에 표현된 확고한 추상표현주의 방식의 붓 자국을 '흔히 찾아볼 수 있는 주변의 사물을 소재로 삼아 분절된 화면을 그리기 위해 세잔이 사용한 방식'과 비교해보면, 크라이튼이 존스의 작품을 감상하는 실용적이고 확장된 방식을 제시했음을 알 수 있다.

교실에서 사용되는 지도로는 미국 대륙의 위치를 가늠할 수 없지만 다른 지도들과 마찬가지로 주 사이의 경계, 캐나다와 멕시코의 국경, 어떤 주가 대서양 혹은 태평양과 접해 있는지, 어떤 주의 경계가 직선으로 돼 있는지 등을 알 수 있다. 〈지도〉 역시 교실에서 사용되는 지도와 같은 의문들을 드러내고 있지만, 전면균질적 시각화 전략으로 인해 그 질문들의 중요성은 묻혀버린다. 존스는 작품을 만드는 과정보다 관람 행위를 더 중요하게 생각했기 때문에, 작가의 움직임을 강조한 추상표현주의 수사법은 이 작품에서 언제든 바꿔서 사용할 수 있는 장치로 취급된다. 〈지도〉에서 가장 눈길을 끄는 것은 작품 표면에 역동성을 부여하는, 뜨겁고 차가움이 넘쳐나는 노란색·빨간색·파란색이다. 유화물감으로 자유롭게 채색한 색채의 조합은 초기의 깃발, 과녁, 숫자 그림의

신중하게 층을 입힌 납화 기법처럼 잘 통제되어 있다. 〈지도〉에 표현된 붓의 흔적이 드 쿠닝을 연상시키는 이유는 작가 특유의 기법이 추상표현주의의 '액션페인팅'을 닮았기 때문이다. 왼쪽 상단 모서리의 복숭아색 붓 자국은 〈지도〉의 화면 전체에서 모방을 통해 확산된 기법에 함몰되지 않고 드 쿠닝의 기법과 무척 가까운 존재감을 발휘하고 있다. 이것은 어쩌면 존스가 엄청나게 존경했던 거장에 대한 경배일지도 모른다.

존스가 이전에 그린 한 자리 숫자 그림에서 언어학적으로 드 쿠닝의 '형상'을 차용해 숫자를 조합하고 배치했듯이, 〈지도〉는 1949년과 1950년 잭슨 폴록의 선구자적 추상 기법에 담긴 종말적 풍경에 일종의 대안을 제시한다. 이 작품은 드 쿠닝의 유명한 언급처럼, 이후에 등장할 작품들의 '주춧돌'이 된 폴록의 해당 그림들과 비슷한 역할을 한다. 드 쿠닝은, 간혹 해석되듯 폴록이 새로운 회화 영역을 창조했다는 게 아니라, 미국 회화에 대한 국제적인 무지를 깨뜨리는 최초의 작품을 창조해 냈다고 말한 것이다. 10여 년이 흐른 뒤, 존스는 의도한 것인지는 알 수 없지만 말 그대로 미국인인 그가 지도에 회화를 작업해 '미국 회화'를 그린 일종의 장난을 저질렀다.

다이버

Diver

1962~63년

1961년 무렵부터 존스의 작품은 더 어둡고 개인적인 분위기를 띠게 되었다. 커크 바니도의 표현에 따르면 〈다이버〉는 "억압된 예술이 되었고, 마구 채색되어 각인된 이미지는 (……) 작품에 더 문제적인 물질적, 심리적 생명을 부여했다". 이 그림을 완성한 해에 존스는 자신의 이전 작품을 더 "지적知的"이라고 평가한 반면, 새로운 그림들은 관람자가 "실제 상황에 직접 반응하면서" 작품을 "느낌이나 (……) 감정적 혹은 성적性的 내용과 연결할 수 있게 한다."라고 평했다. 작가가 언급한 즉각적인 감정의 힘이라는 측면에서 존스의 어떤 작품도 〈다이버〉에 비견될 수 없다.

전년에 제작된 기념비적 회화 〈다이버〉(그림 8)의 중앙에 위치한

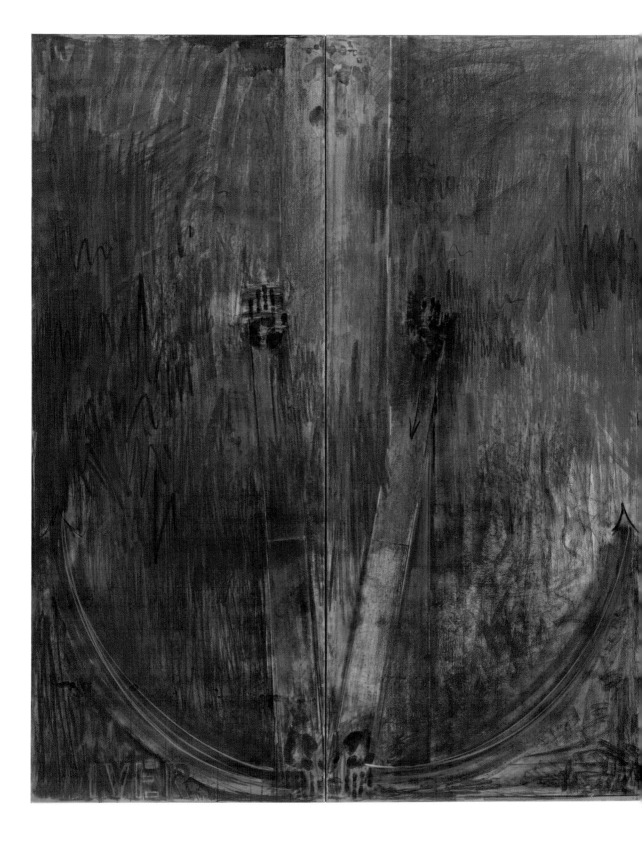

두 개의 패널을 만들기 위한 예비 작업으로 시작된, 이 거대한 소묘는 몇 개월 후 압도적 존재감을 드러내며 세상에 나타났다. 〈다이버〉에 담긴 원래의 개념과 상관없이 그 탄생은 〈잠망경(하트 크레인)Periscope(Hart Crane)〉(1963)과 가장 밀접한 관련이 있다. 두 작품은 작업실 벽에 나란히 걸려 번갈아가며 창조자의 관심을 끌었다(그림 11, 12). 〈잠망경(하트 크레인)〉은 1932년 배에서 뛰어내려 사망한 시인 하트 크레인을 기리는 작품으로 자리매김했다. 작품 제목은 "잠망경"이 "기쁨과 고통" 중 무엇을 보든 "가라앉은 미로로" 빠져든다고 읊조린 크레인의 시 〈다리The Bridge〉(1930)의 4부인 〈해터러스 곶〉에서 비롯되었다. 연관성이 명백하게 드러나진 않았지만 작가는 작품이 크레인과 관련돼 있다고 밝혔다. 존스가 크레인의 시를 광범위하게 읽었다는 사실에서, 〈다이버〉의 색채는 크레인의 시 〈길〉에 등장하는 "마음이 굴뚝처럼 얼룩진 사람"이라는 시구, 아래로 향하고 있는 작품의 구조 역시 〈길〉의 "저녁은 깊은 골짜기의 참나무에서 자라난 뾰족한 가지였다."라는 행과 관련돼 있음을 짐작할 수 있다.

　　이 그림은 정교하게 연결된 두 개의 패널로 돼 있는데, 작가는 패널들이 맞닿아 있는 상단에 자신의 발자국을 남겨놓았다. 목탄과 파스텔로 짙게 칠해진 어둡고 밝은 표면을 가르는 깨끗한 선을 본 미술 비

다이버, 1962~63년
캔버스에 씌워진 종이에 목탄·파스텔·수채, 두 개 패널
219.7×182.2cm
뉴욕 현대미술관
부모님 빅터 & 샐리 간츠와 커크 바니도를 기리며 케이트 & 토니 간츠 부분 기증,
존 헤이 휘트니 유증 기금, 에드거 코프먼 주니어 기증(교환), 구매.
커크 바니도를 기리며 뉴욕 현대미술관 이사회에서 획득, 2003년

평가 데이비드 실베스터는 작품에 대해 "바넷 뉴먼의 작품 위에 렘브란트가 채색을 해놓은 것 같다."고 말했다. 실베스터가 뉴먼의 '지프(거대한 캔버스를 수직으로 가르는 선을 특징으로 하는 뉴먼의 기법.-옮긴이)' 혹은 줄무늬를 떠올린 평행한 두 개의 띠를 사람들은 다이빙 보드로 인식하지만 사실 아래쪽으로 떨어지며 전면을 향해 발을 보이고 있는 다이버의 몸이라고 할 수 있다. 존스는 스완 다이브(양팔을 벌렸다가 입수할 때는 머리 위로 뻗는 다이빙 방법.-옮긴이)를 표현했다고 말했다. 이런 배경을 고려하면, 존스의 그림 속 다이버가 다이빙의 규칙을 잘 준수하고 있다는 것이 놀랍지는 않다. 신체의 모든 자세가 입수의 순간을 표현하는데, 입수 순간의 손에서 비롯된 끝이 화살표로 처리된 곡선은 공중으로 뛰어드는 점프 순간의 자세에서 옆으로 뻗어 나오는 손의 궤적을 암시한다. 다이버의 팔을 그린 직선의 띠 모양 위아래에 찍혀 있는 작가의 손은 환호와 비탄의 상징으로도 읽힐 수 있지만 근본적으로는 다이빙의 상반되는 움직임을 나타낸다. 경첩 같은 선으로 표현되어 양팔을 둘로 나누는 아래를 향한 화살표는 크레인의 시구처럼 물에 가라앉았던 다이버가 위를 향해 솟구쳐 올라갈 때 구부러질 수 있음을 시사한다.

　　존스는 죽은 시인 이상으로 공간을 가르는 이 외로운 추락과 연관돼 있었다. 많은 관람자들이 〈다이버〉와 1885년 무렵에 그려진 폴 세잔의 〈목욕하는 사람〉(그림 9)의 연관성을 발견했는데, 세잔의 작품은 존스에게 아주 중요한 의미가 있었다. 〈목욕하는 사람〉에 대해 "세잔 자신

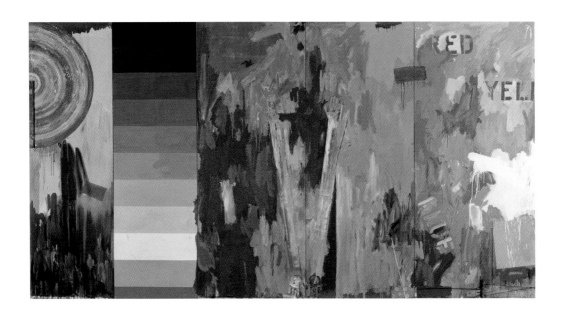

그림 8 **다이버, 1962년**
오브제가 더해진 캔버스에 유채, 다섯 개 패널
228.6×431.8cm
노먼 & 이르마 브래먼 컬렉션

이 투영된 (……) 고독한 자신의 모습을 나타낸 작품"이라고 한 테오도르 레프의 평은 작가의 이름만 바꿔서 〈다이버〉에 똑같이 적용할 수 있을 것이다. 바꾸어 적용할 수 있는 또 하나의 등식을 만들어보자면, 〈다이버〉는 "바라보는 것을 만지는 것처럼 느껴지게 하는 (……) 공감각적 특징"을 지니고 있는데, 존스는 〈목욕하는 사람〉을 처음 조우했을 때 이를 생생히 느꼈다. 당시 존스의 감정은 이제 자신의 소장품이 된 또 다른 그림의 목욕하는 사람(그림 10)을 보면서도 매일 새롭게 되살아날 것이다. 크레인이 명명한 "추정된 언급의 역학(시어의 암시된 내용을 독자가 추정해 의미를 발생시켜야 한다는, 시의 모호성을 설명하기 위해 크레인이 사용한 표현.–옮긴이)"을 신봉했던 존스는 스완 다이브를 표현한 자신의 그림이 마지막 몸짓 혹은 하나의 예술 시기에 작별을 고하는 스완 송(백조가 죽을 때 부른다는 아름다운 노래.–옮긴이)으로 인식되리라는 점을 잘 알았다. 마지막 몸짓은 그림 하단에 찍힌 손바닥이 해골 같은 형상을 띠며 강조한 다이버의 죽음이고, 이전 예술 시기에 대한 작별은 지금까지 만들어온 작품과 앞으로 제작할 작품 사이에서 정체돼 있는 작가의 죽음이다. 존스는 또 다른 해석의 여지도 작품에 남겨놓았다.

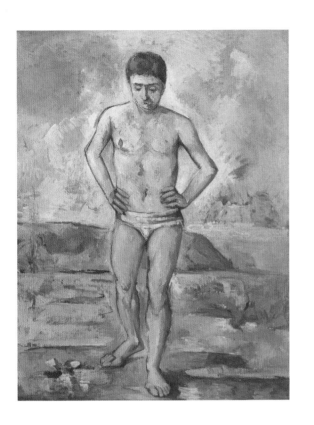

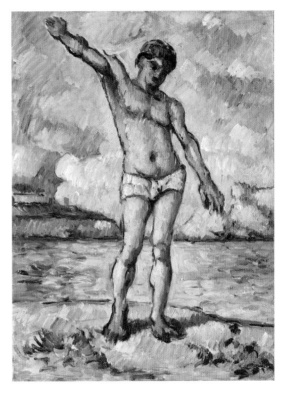

그림 9 폴 세잔(프랑스, 1839~1906년)
〈목욕하는 사람The Bather〉, 1885년경

캔버스에 유채, 127×96.8cm
뉴욕 현대미술관
릴리 P. 블리스 컬렉션, 1934년

그림 10 폴 세잔
〈팔을 뻗은 목욕하는 사람Bather with Outstretched Arms〉, 1883년경

캔버스에 유채, 33×24cm
재스퍼 존스 컬렉션

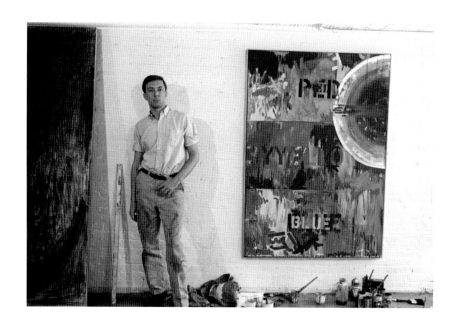

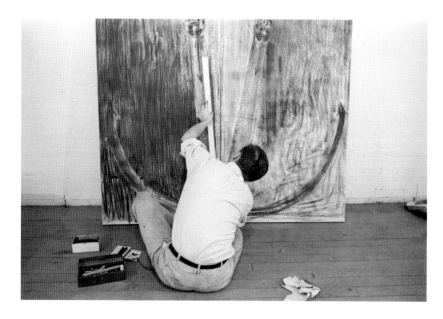

그림 11, 12 **뉴욕 프론트 가의 작업실에서 〈잠망경(하트 크레인)〉(위)과 〈다이버〉(아래)를 작업 중인 존스, 1963년**
이미지 컬렉션, 폴 카츠 기록물 보관소
워싱턴 내셔널 갤러리 도서관

시계와 침대 사이에

Between the Clock and the Bed
1981년

이 작품은 존스가 작품 전면에 체계적으로 빗금을 그려 넣은 추상화에 헌신했던 10여 년의 기간에 종지부를 찍은, 제목이 같은 세 점의 기념비적 회화 중 하나이다. 표면을 규정하는 붓 자국 외에는 명명할 수 있는 것을 전혀 묘사하지 않은 작품의 제목은 감각적이고 감정적인 내용을 암시한다. 이 제목은 노르웨이 화가 에드바르트 뭉크가 1940~42년에 그린 자화상(그림 13)에서 비롯되었다. 사망하기 얼마 전 완성된 뭉크의 그림은 문 앞에 서 있는 작가의 모습을 보여주는데, 왼쪽의 추가 없는 시계, 오른쪽의 침대, 그리고 벽에 걸린 여성의 누드화 같은 사물들은 각각 불멸, 죽음, 삶을 상징한다. 이러한 상징법은 존스의 작품 분위기와도 어울리는데, 존스는 친구가 뭉크 작품의 침대 위 퀼트가 존스

그림의 빗금 문양과 비슷하다며 엽서를 보내와 우연히 뭉크의 그림을 알게 되었다. 존스는 차를 타고 고속도로를 달리다가 빗금 문양의 모티프가 잠시 눈에 띄었다고 말했다.

작품을 보면 알 수 있듯이 존스는 모티프를 아주 세심하게 다뤘다. 작품은 세로로 긴 세 개의 패널로 나뉘어 있는데, 양쪽 바깥에 위치한 두 개의 패널에 있는 문양은 서로 거울에 반사된 이미지처럼 처리돼 있다. 가운데 영역의 빗금 문양은 왼쪽과는 직선으로, 오른쪽과는 쐐기처럼 꺾인 무늬로 양쪽의 접합면과 딱 맞게 이어져 있다. 로젠탈의 표현에 따르면, 존스는 오른쪽 아래 모서리에 "창백한 배경에 원색으로 그려진 (……) 짧은 빗금으로 (……) 표현된 삼각형 모양의 벗겨진 듯한 영역"을 만들었는데, 이는 "작품 전면을 지배하는 보라색, 오렌지색, 녹색 아래에 자리 잡은 원색 층"을 드러낸다.

유령처럼 비치는 강렬한 오렌지색은 빗금 문양 전체를 그림 가운데 자리 잡은 하나의 수직 형태를 중심으로 통합한다. 양쪽 측면 패널 사이에 우뚝 선 존스의 형상은 시계와 침대 사이에 서있는 뭉크의 이미지를 추상화한 대역으로 읽히고, 오른쪽 하단의 원색으로 도식화된 영역에서는 침대 커버를 떠올릴 수 있다. 과거의 작품을 분명히 변용했는데 이는 빗금 기법의 전체 특징을 규정한다. 이 기법은 회화가 '자신과의 대화'인 동시에 '다른 그림과의 대화'라는 존스의 인식을 어떤 작품보다 잘 드러낸다. 잭슨 폴록의 후기 작품에서 제목을 차용한 1973~74년

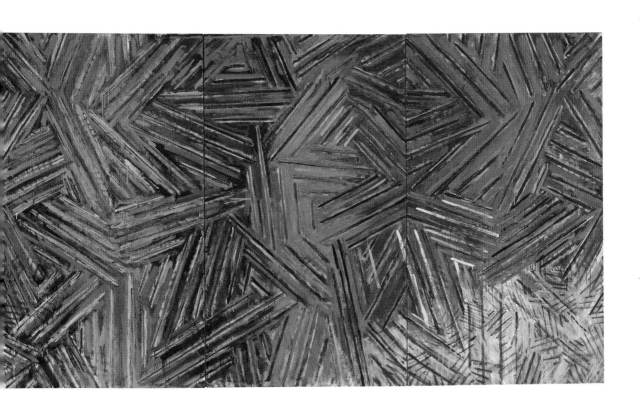

시계와 침대 사이에, 1981년

캔버스에 납화, 세 개 패널
183.2×321cm
뉴욕 현대미술관
애그니스 건드 기증, 1982년

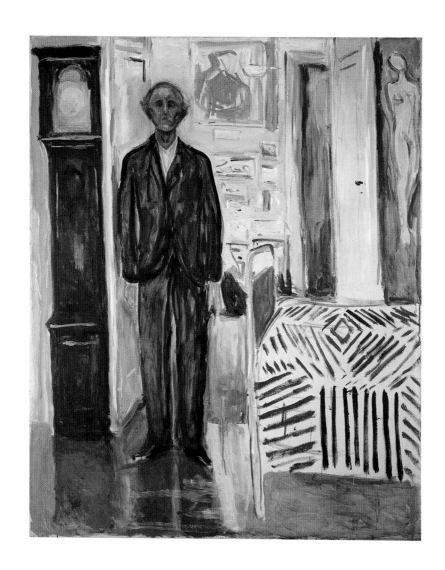

그림 13 에드바르트 뭉크(노르웨이, 1863~1944년)

자화상: 시계와 침대 사이에Self-Portrait: Between the Clock and the Bed, **1940~42년**

캔버스에 유채, 149.5×120.5cm

뭉크 미술관, 오슬로

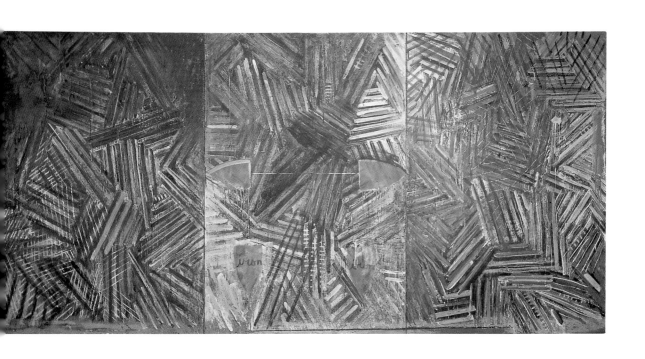

그림 14 **흐느끼는 여인들**Weeping Women, **1975년**
캔버스에 납화 및 콜라주
127×259.7 cm
데이비드 게펜 컬렉션, 로스앤젤레스

작 〈향기Scent〉는 폴록의 유산을 변용하고 언급하기 위해 추상적인 빗금 문양을 작품 전체에 적용한 최초의 시도였다. 20세기의 주요 작품을 다룬 존스의 또 다른 작품은 피카소의 1937년작 〈게르니카Guernica〉의 연장선에 있는 3면으로 구성된 1975년작 〈흐느끼는 여인들〉(그림 14)이다. 존스의 〈흐느끼는 여인들〉이 피카소의 1937년 작품과 유사하게 화면에서 격렬한 흔적을 보여주긴 하지만, 더 밀접한 연관성을 보이는 작품은 1907년 〈아비뇽의 처녀들Les Demoiselles d'Avignon〉을 완성한 뒤 피카소가 집착하다시피 했던 1907~08년에 그린 〈베일의 춤〉(그림 15) 같은 누드화들이다.

피카소가 〈아비뇽의 처녀들〉 이후에 도입한 "날것 그대로의 고집스러운 빗금"이 "깊이를 묘사하는 언어가 현대적 스타일의 가장 중요한 문제가 되었다는 사실을 천명한다."는 미술비평가 로잘린드 크라우스의 관찰은 존스에게도 어느 정도 해당된다. 〈시계와 침대 사이에〉에서 드러난 것처럼, 존스는 한계가 없는 기교를 통해 빗금 문양을 깊이감을 묘사하는 상징에서 작품 구조의 평면성을 드러내는 추상적인 흔적으로 전환했다. 이 과정에서 기하학적 추상화도 움직임을 강조한 추상화도 아닌, 양자를 적절히 조합한 새로운 추상화 기법을 고안해냈다.

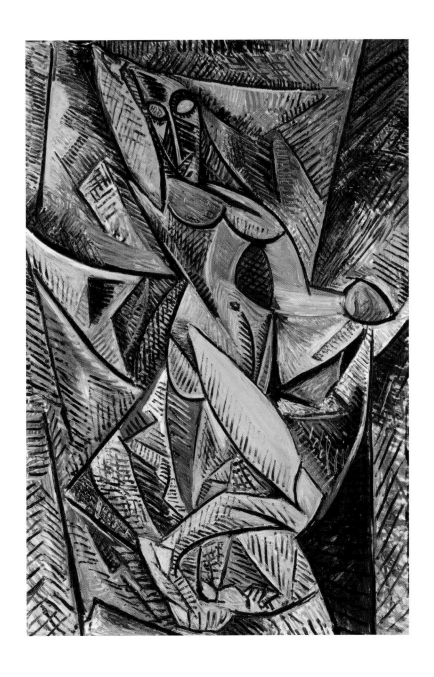

그림 15 **파블로 피카소**(스페인 1881~1973년)

베일의 춤Dance of the Veils, **1907년**

캔버스에 유채, 152×101cm

국립 에르미타주 미술관, 상트페테르부르크

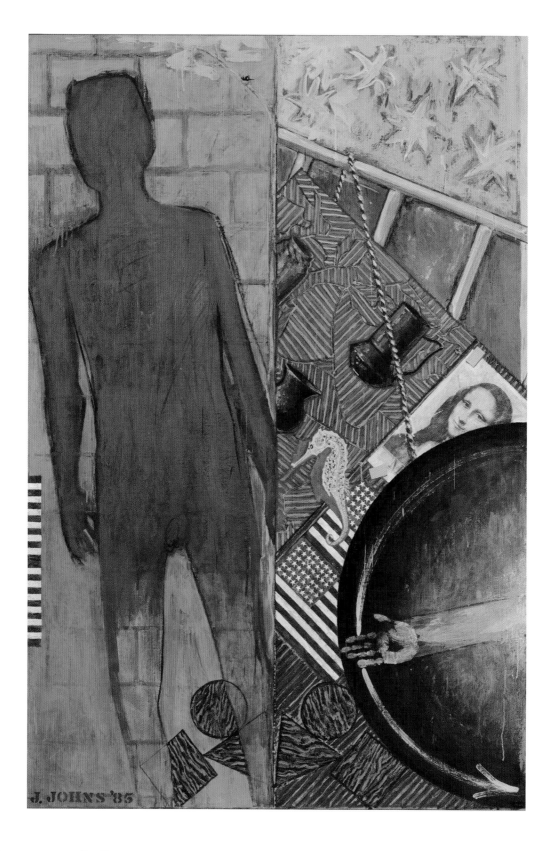

여름

Summer

1985년

1980년대 중반 존스는 오랫동안 작업해온, 환영으로 가득 찬 추상성 짙은 사선의 작품들에서 벗어나 과거 스타일로 돌아갔다. 반복되는 계절이라는 고전적인 주제를 탐색한 네 작품들로 구성된 시리즈(그림 16, 17, 18) 가운데 첫 번째 그림인 〈여름〉은 작가에 따르면 시리즈로 넓힐 야망에서 비롯된 작품은 아니었다. 그러다가 1923년 월리스 스티븐스가 지은 시 〈눈사람〉을 접하고 이 작품에 몰두하게 되었다. 일인칭 시점으로 쓰인 함축적인 시는 "늘 똑같은 황무지에서 불어오는/ 똑같은 바람으로 가득 찬/ 대지의 소리"의 순환되는 반복을 관찰하고 들려준다. 〈여름〉과 마찬가지로, 계절 시리즈에 속한 개별 작품들은 자신의 예술품과 소유물이 늘어나는 상황에서 시간의 흐름을 지켜보고 있는 존스

여름, 1985년
캔버스에 납화, 190.5×127cm
뉴욕 현대미술관
필립 존슨 기증, 1998년

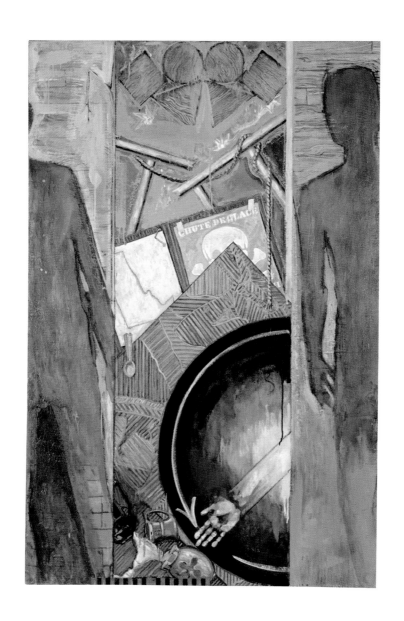

그림 16 **가을**Fall, **1986년**
캔버스에 납화
190.5×127cm
작가 소장

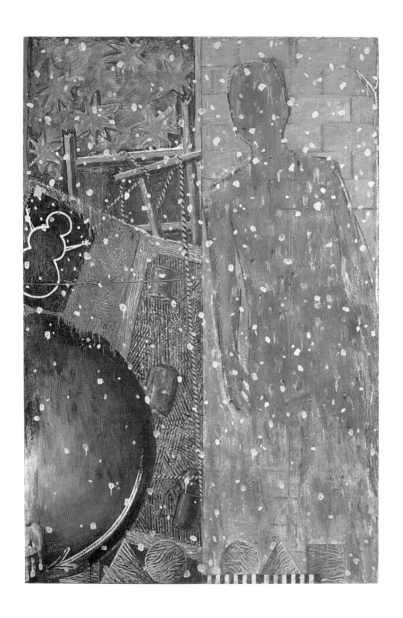

그림 17 **겨울**Winter, **1986년**
캔버스에 납화
190.5×127cm
개인 소장

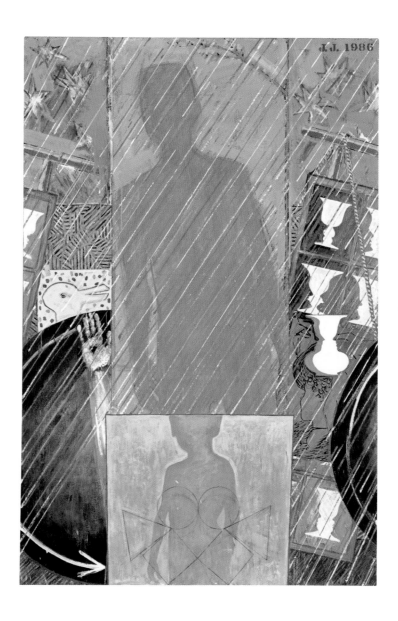

그림 18 **봄**Spring, **1986년**

캔버스에 납화, 190.5×127cm
로버트 & 제인 마이어호프 컬렉션
피닉스, 매릴랜드 주

의 실물 크기 그림자를 보여준다.

계절 시리즈를 지배하는 존스의 유령과도 같은 자화상은 1953년 피카소가 그린 절대 잊을 수 없는 회화 〈그림자〉(그림 19)에 표현된 피카소의 그림자에서 영감을 얻었다. 빛을 등지고 있는 어두운 윤곽 속에서 일흔두 살의 작가는 자신을 떠난 젊은 애인의 누드를 떠올리면서 침대를 바라보며 생각에 잠겨 있다. 확연하게 피카소를 떠올리게 하는 존스의 형상은, 작가 자신과의 거리를 늙은 작가가 자신의 모습에 부여한 것보다 더 가깝고도 멀게 드러낸다. 피카소는 그림자를 캔버스에 물감칠을 해 그려 넣었지만, 존스는 본인의 몸을 직접 사용했다. 태양을 등지고 서 있는 자기 그림자의 윤곽을 친구에게 따라 그리게 한 다음 캔버스에 옮겼다. 주저하는 듯 기울어진 윤곽선 이미지는 특별한 기계적 소묘 기법을 사용한 것 치고는 피카소의 그림자와 비교해도 정서적인 느낌이 떨어지지 않는다. 존스는 피카소의 1936년작 〈이사하는 미노타우로스〉(그림 20)를 좀 더 직접적으로 차용했다. 자신의 수많은 소유물을 옮기는 장면에서 존스는 미노타우로스 그림의 구조보다 제재에 더 흥미를 느껴 이렇게 말했다. "일련의 사물들이 다양한 층을 형성하고 있는데 (……) 수레가 말보다 앞에 있는 광경은 물론 무척이나 이상하고 (……) 말은 새끼를 낳고 있기까지 하다. 아주 놀랍고 흥미로우며 예상치 못한 방식이다. 어떻게 그런 생각을 했을까? 나라면 그러지 못했을 것이다." 존스는 '계절' 연작의 각 작품에 미노타우로스의 수레 위에 자

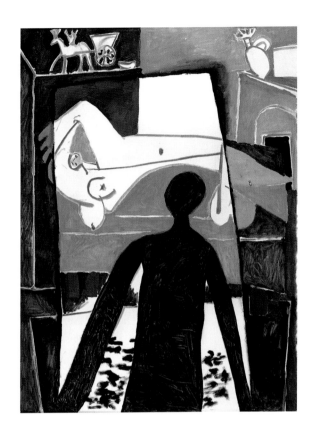

그림 19 **파블로 피카소**
그림자The Shadow, **1953년**
캔버스에 유채 및 목탄
125.7×96.5cm
피카소 미술관, 파리

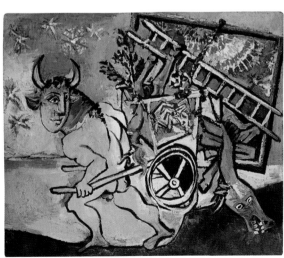

그림 20 **파블로 피카소**
이사하는 미노타우로스Minotaur Moving His House, **1936년**
캔버스에 유채
46×54.9cm
개인 소장

리 잡은 것과 같은, 움직이는 듯한 별을 배경에 그려 넣고 밧줄, 사다리, 캔버스, 나뭇가지 등의 사물과 함께 배치했다. 자신만의 독특한 생각을 드러내는 〈여름〉에서는 피카소의 그림에서 해산의 고통에 처해 있는 거대한 말을, 수컷이 새끼를 갖는 몇 안 되는 동물 중 하나인 해마를 작고 정교하게 표현해 대체했다.

계절 시리즈의 각 작품마다 사용된 '그림 속의 그림'은 당시 존스가 자주 차용했던, 마티아스 그뤼네발트가 1512~16년에 그린 〈성 안토니오의 유혹〉(그림 21) 속의 비참하게 병든 인물을 퍼즐 조각 모양으로 배치된 배경에 아주 기묘하게 감춰놓으며 존스 예술의 다양한 단계를 상징화해 보여준다. 〈여름〉에 등장하는 그림 속의 그림은 미국 국기와 모나리자인데, 바탕에 트롱프뢰유trompe-l'oeil(실물로 착각하도록 만든 그림이나 디자인. ─옮긴이)에 사용되는 테이프로 콜라주처럼 고정되어 있다. 두 제재는 존스의 이전 그림에 자주 등장했고 해당 도상은 이미 큰 반향을 일으켰던 것들이었다. 깃발은 미술계에서 작가 자신과 동격으로 취급되던 제재이며, 모나리자는 수십 년 전 존스에게 가장 큰 영향을 미친 작가인 레오나르도 다빈치와 마르셀 뒤샹을 동시에 상징하는 제재라고 할 수 있다.

존스의 그림자를 제외하면 네 작품 모두에서 가장 뚜렷하게 존재감을 발휘하는 이미지는 1962~63년에 제작된 〈다이버〉(36쪽)와 직접 연결되는 반원에 새겨진 팔과 손이다. 회색으로 그려진 작가의 왼팔과

손이 휩쓸고 지나가는 검은색 반원은 〈다이버〉에서보다 더 어두운 분위기를 품고 있다. 이러한 장치는 추락하다 정지된 순간에서 비롯되는 긴장감을 상징한다. 계절 시리즈의 회화에서 손 그림은 시간의 확고한 흐름을 뜻하기도 하며, 존스의 그림자는 각각의 그림에서 1년의 네 주기, 혹은 더 나아가 인생의 네 국면이라는 시간의 흐름 속에서 자신의 위치를 바꾸고 있다.

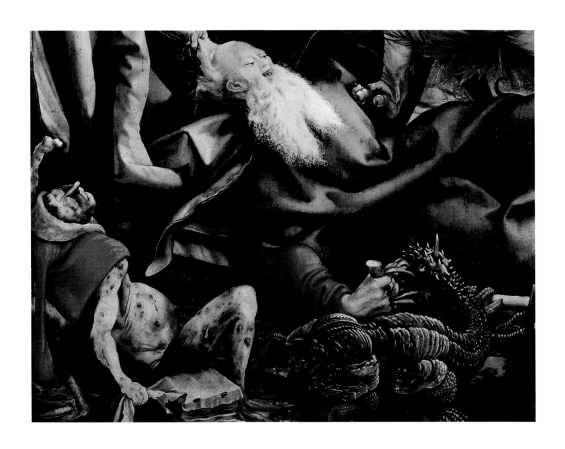

그림 21　**마티아스 그뤼네발트(독일, 1475~1528년경)**

성 안토니오의 유혹Temptation of Saint Anthony **(일부)**

이젠하임 제단화The Isenheim Altarpiece의 한 패널, 1512~16년경

우드 패널에 유채, 269×207cm

운터린덴 미술관

콜마, 프랑스

무제

Untitled

1992~95년

존스는 이례적으로 거대하고 야심찬 이 작품을 화가가 된 지 40년이 지난 예순다섯 살이 되던 해에 착수했다. 1996년 뉴욕 현대미술관에서 열린 존스의 회고전을 위해 작성한 에세이에서 바니도는 작가의 생애를 언급하면서 이 작품에 대해, "이 이미지에 대한 묘사는 작가가 40년간 이뤄온 예술 세계를 고고학적으로 탐색해가는 것과 같다."고 말했다. 아주 단순하게 보자면, 세 영역으로 세로 분할된 이 작품은 작가가 수십 년 전에 그렸던 회화(그림 22)를 반영하고 있다. 윤곽선만 남아 있는 새로 도입된 모티프의 아래층에 자리 잡은 빨강RED, 노랑YELLOW, 파랑BLUE이라는 글씨와 원으로 구성된 면, 아래를 향하는 화살표는 1984년에 그린 원작의 시각적 흔적이다. 하지만 당시 그림의 계보 또한 1963년의

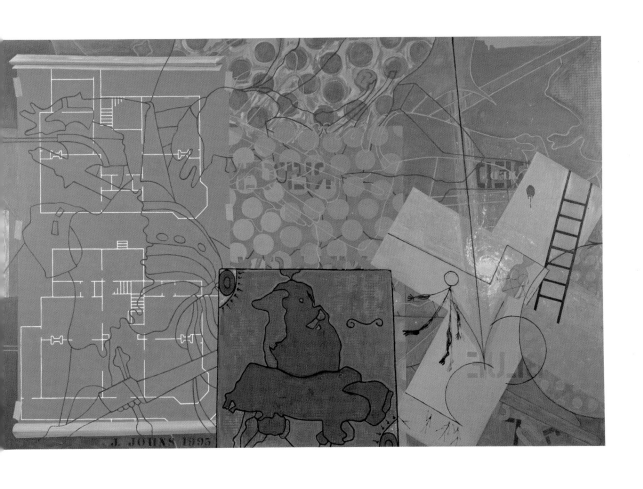

무제Untitled, 1992~95년

캔버스에 유채
198.1×299.7cm
뉴욕 현대미술관
애그니스 건드 기증 약속, 1995년

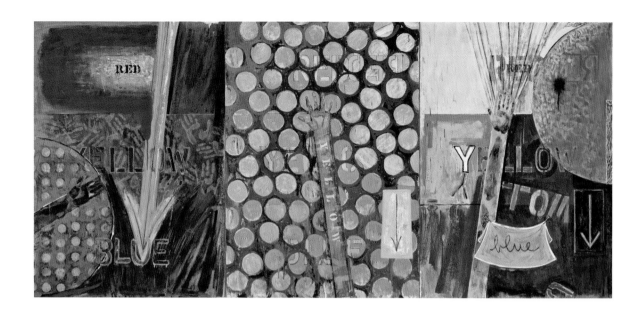

그림 22 **무제(빨강, 노랑, 파랑)**Untitled(Red, Yellow, Blue), **1984년**
캔버스에 납화, 세 개 패널
140.3×300.9cm
휴스턴 미술관
브라운 재단 기증

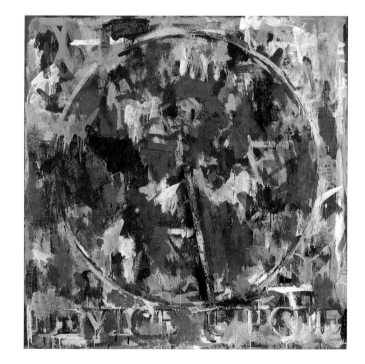

그림 23 **원형 장치**Device Circle, **1959년**
목재가 더해진 캔버스에 납화 및 콜라주
101.6×101.6cm
드니스 & 앤드루 사울 컬렉션

〈다이버〉(36쪽)나 〈잠망경(하트 크레인)〉(그림 11) 같은 회화까지 거슬러 올라간다. 또한 그림 속의 반원도 존스의 초기 작품에 등장하는 과녁의 이미지에서 비롯된 1959년작 〈원형 장치〉(그림 23)와 연결돼 있다.

바니도가 "이미 다양하게 반복되거나 역행하는 기반을 다층화한 것"이라고 언급한 특징 외에, 이 작품에서 존스는 이미지 층을 추가했다. 오른쪽의 커다란 회색 십자가는 1985~86년에 그린 자전적 작품인 계절 시리즈(50~54쪽)에 등장하는 아이의 실루엣과 사다리, 작가의 그림자를 차용한 1990년의 에칭화에서 비롯된 이미지이다. 십자가에 새겨진 미완의 다양한 모티프들을 살펴보자면, 우선 피카소의 〈이카루스의 추락〉(그림 24)에서 차용해 1992년부터 사용한, 둥근 머리가 달린 막대기 같은 형상이 있고, 10년가량 존스의 작품에 등장했던 더 작은 세 개의 막대기 형상도 눈에 띈다. 당시 시점에서 근래에 소재로 삼기 시작한 소용돌이치는 은하의 오른쪽 위에 있는 작은 물감 자국은 여러 해석이 가능한데, 자발적 우연의 상징이자 뒤샹이 1915~23년에 제작한 〈심지어, 구혼자들에 의해 발가벗겨진 신부(대형 유리)The Bride Stripped Bare by Her Bachelors, Even(The Large Glass)〉에서 사정射精하듯 뿌려진 물감과 관련돼 있다고 볼 수 있다.

캔버스의 가운데 아래쪽에는 그림 속의 그림이 다양하고 깊은 색조로 정교하게 그려져 있다. 전체적으로 이 이미지는 1990년에 그린 무제(그림 25)를 변형한 것인데, 피카소가 1936년에 그린 특유의 초현

63

실적 작품 〈파란 잎이 있는 밀짚모자〉(그림 26)에서 차용한 사각의 얼굴을, 존스가 구분하기 힘들게 윤곽선으로 그린 퍼즐 같은 모티프와 조합한 그림이다. 마지막으로 캔버스의 맨 왼쪽은 존스가 유년기 대부분을 보냈던 사우스캐롤라이나의 할아버지 집 평면도로 덮여 있다. 착각을 일으키는 트롱프뢰유를 모방한 평면도는 끝이 말려 있고 모서리에는 테이프가 붙어 있는 청사진처럼 그려져 있다. 평면도의 표면에서부터 작품의 상단 전체에 윤곽으로 그려진 이미지는 1982년 이래 존스의 작품에 자주 등장했던 모티프로, 마티아스 그뤼네발트가 1512~16년에 그린 이젠하임 제단화의 한 패널인 〈부활〉(그림 27)에서 그리스도의 무덤을 지키던 쓰러진 호위병을 차용해 표현한 것이다.

우리는 이 작품의 의미를 고고학적으로 발굴하려는 노력을 계속해야 할 것이다. 하지만 이 회화의 의미는 구성 요소들을 밝혀내고 분류하기보다는 통합해야 알 수 있다. 이질적인 모티프를 하나로 모으면 이 거대한 회화는, 바니도가 알아차린 것처럼 "지속적으로 변해온 존스의 관심사를 흡수한 시간, 기억, 개인사, 미술사에 대한 관점과 그림 만들기의 수수께끼"를 푸는 열쇠가 될 것이다.

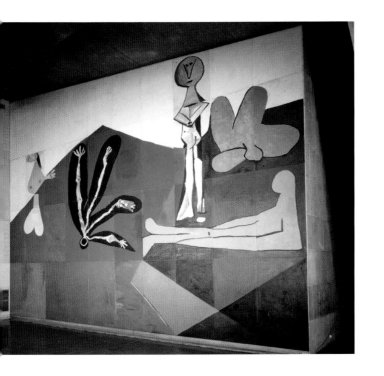

그림 24 **파블로 피카소**
　　　　이카루스의 추락Fall of Icarus, **1958년**
　　　　800×1000cm
　　　　유네스코 본부 총회장 로비, 파리

그림 25 **무제**Untitled, **1990년**
　　　　캔버스에 유채
　　　　190.5×127cm
　　　　작가 소장

그림 26 **파블로 피카소**
파란 잎이 있는 밀짚모자The Straw Hat with Blue Leaves, **1936년**
캔버스에 유채, 61 × 48.3cm
피카소 미술관, 파리

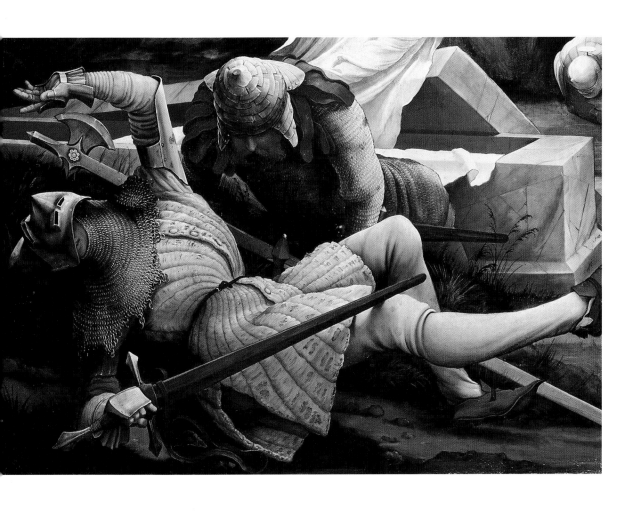

그림 27 **마티아스 그뤼네발트**

부활Resurrection **(일부)**

이젠하임 제단화The Isenheim Altarpiece의 한 패널, 1512~16년경

우드 패널에 유채, 269×207cm

운터린덴 미술관

콜마, 프랑스

부시베이비

Bushbaby

2003년

"중요한 것은 관람자가 자신이 응시하는 가변적인 대상의 불안정한 상
태를 알아채는 것이다. 나는 보는 사람이 대상의 움직임 여부와 상관없
이 다른 가능성을 인식하길 바란다." 존스는 현수선(실 양단을 고정하고
중간이 자유롭게 처지도록 했을 때 실이 형성하는 곡선.─옮긴이) 그림인
1997년작 〈다리〉(그림 28)를 완성했을 무렵 이렇게 말했는데, 이 작품
은 캔버스 표면을 가로지르는 줄이 움직이면 다양한 모양의 곡선이 만
들어지는 가변적인 그림이었다. 어떤 미술관이나 컬렉션에서도 허용할
가능성은 없지만, 관람자의 참여를 유도한 이러한 시도는 1955년의 경
첩이 달려 있는 과녁 그림(14, 17쪽)을 통해 알 수 있듯이 존스의 작품

부시베이비, 2003년
나무 막대·금속 부품·줄이 더해진 캔버스에 납화
168×110×9cm
뉴욕 현대미술관
도널드 L. 브라이언트 주니어 가족 신탁 기증 약속, 2005년

그림 28 **다리**Bridge, **1997년**

오브제가 더해진 캔버스에 유채

198.1×299.7×19.3cm

샌프란시스코 현대미술관에 익명의 기증자가 기증 약속

세계에서 긴 역사를 지니고 있다. 〈부시베이비〉에서는 버팀목을 단단하게 고정하는 윙너트가 다양한 구성과 색다른 시도를 가능하게 하는 중요한 역할을 한다.

이 작품에는 미래의 가변성뿐 아니라 다양한 제작 과정이 기록돼 있다. 존스 특유의 정교한 납화로 표현된 작품의 표면은 작가의 손 움직임을 보존하고, 화가가 제작 과정에서 내린 결정을 관람자가 느낄 수 있도록 한다.

작품 활동 초기에 작가의 친구이자 작곡가인 존 케이지는 존스의 작품 표면을 "변화와 상관관계가 있는 대상"으로 인식했다. 케이지는 1955년의 작품을 보고 한 말이지만, "형성하고 녹는, 조이고 느슨해지는, 드러나고 사라지는" 작품의 효과는 〈부시베이비〉에도 똑같이 적용된다. 작품의 왼쪽에 밝은 색채로 그려진 원의 무리는 나무 날개가 미끄러지는 쪽으로 녹아 없어지는 것처럼 보이며, 오른쪽 위편에 할리퀸 문양(어릿광대의 옷에서 비롯된 알록달록한 마름모 모양. ─옮긴이)으로 엮여 있는 삼각형은 사선 방향으로 내려가며 느슨히 녹아 없어지고, 가운데에서는 섬세한 회색 납화 층 아래에서 드러났다 사라지길 반복한다.

구상주의적 실마리로 가득한 이 추상화에는 장난스러움이 깃들어 있다. 작품 중앙의 회색 영역 가까이에 위치한 거울 이미지는 존스의 많은 작품들이 그렇듯, 해석적인 관람을 유도하는 열린 장치이다. 여러 관람자들이 그림의 구성에서 피카소의 1915년 작품 〈어릿광대〉(그림 29)

71

의 메아리를 감지했다. 존스는 〈부시베이비〉를 그리면서 피카소를 떠올리지 않았다고 말했지만, 〈화장火葬용 장작더미〉와 〈화장용 장작더미 2〉(그림 30, 31)에서는 스페인 거장의 강한 존재감이 느껴질 만큼 고유한 '유산'이 그대로 남아 있음을 인정했다. 두 작품에서 바닥으로 짐작되는 부분은 (90도로 회전시키면) 다이아몬드 문양의 불규칙성과 몸을 휘감고 있는 벨트까지 피카소의 〈어릿광대〉와 무척이나 닮았다. 〈부시베이비〉에도 비슷한 패턴이 두드러지지만, 문양 하나하나에는 대칭적인 통일성이 있다. 가장 눈에 띄게 바로 이전의 작품과 연결된 부분은 그림 오른쪽 하단에 있는 두 개의 둥근 더미인데, 신발이라고 짐작할 수 있다. 이는 〈부시베이비〉에서 존스가 작품 왼편에 배치한 세로로 긴 검은 형상 아래에도 똑같이 반복되는데, 역시 신발로 추정되며 해부학적 의미가 내포되어 있다고도 볼 수 있다. 두 개의 이전 작품과는 별개로, 〈부시베이비〉에서 피카소의 형상이 가장 강력하게 재현된 것은 흐릿하게 반복되는 할리퀸 문양과 연관된, 언제든 움직일 수 있는 수직의 나무 날개이다. 피카소의 작품에서 직물 느낌으로 표현된 기울어진 표면이 존스의 작품에서는 실제성을 띠게 된 것이다.

마지막으로 피카소의 작품과는 동떨어진 문제이지만, 아프리카의 작은 야행성 동물 이름을 제목으로 사용한 이유는 무엇일까? 존스가 그 동물을 염두에 두고 그렸다기보다 덤불에 가려져 눈에 띄지 않는 특성과 연관이 있을 개연성이 더 크다. 그런 생각에 영향을 준 존재는 피카소

그림 29 **파블로 피카소**

어릿광대Harlequin, **1915년**

캔버스에 유채, 183.5 × 105.1 cm
뉴욕 현대미술관
릴리 블리스 유증으로 소장, 1950년

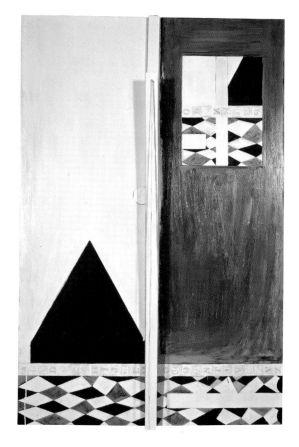

그림 30 **화장**火葬**용 장작더미**Pyre**, 2003년**

　　오브제가 더해진 목재와 캔버스에 납화
　　168.9×112.1×5.4cm
　　뉴욕 현대미술관
　　마리–조제 & 헨리 R. 크라비스 부분 기증 약속, 2006년

그림 31 **화장**火葬**용 장작더미 2**Pyre 2**, 2003년**

　　오브제가 더해진 목재와 캔버스에 유채
　　168.3×111.8×17.1cm
　　뉴욕 현대미술관
　　마리–조제 & 헨리 R. 크라비스 부분 기증 약속, 2006년

보다 뒤샹일 것이다. 존스는 제목이란 작품을 이루는 또 하나의 색깔이어야 한다는 뒤샹의 아이디어를 좋아한다고 말한 적이 있다.

뉴욕 이스트 휴스턴 가 작업실에서 재스퍼 존스, 1973년 6월

사진: 낸시 크램턴

© 2009 낸시 크램턴

재스퍼 존스는 1930년 조지아 주 오거스타에서 태어났고 사우스캐롤라이나에서 유년기를 보냈다. 열일곱 살 때부터 사우스캐롤라이나 대학교와 뉴욕의 파슨스 디자인 학교에서 잠시 미술을 공부했고 1951년 징집돼 육군에서 복무했다. 2년 후 맨해튼으로 돌아와 자신에게 가장 큰 영향을 미친 세 예술가를 만났는데, 화가 로버트 라우센버그, 작곡가 존 케이지, 안무가 머스 커닝험이다.

1955년 존스는 미국의 국기를 무척이나 노골적으로 표현한 그림을 통해 일상적인 이미지, 혹은 자신의 표현에 의하면 "누구나 이미 알고 있는 것"을 기반으로 한 새로운 스타일을 선보였다. 1958년의 첫 개인전에서 존스의 기성품적 모티프는 이전 세대의 단호한 주관성과 강

조된 움직임에 익숙한 비평가들을 놀라게 했다. 추상표현주의의 전면균질적 구성 기법과 수사학적 붓놀림을 멋지게 답습했지만 우연성에 기댔던 이전 세대와 달리, 존스는 과녁, 깃발, 숫자 그림에서 의식적으로 그런 기법을 구사했다.

개인의 내면 표현과 공적 세계에 대한 참여의 조합은 처음부터 존스가 추구한 예술의 중심에 자리 잡고 있었다. 대중적으로 알려진 이후에 존스는 공적인 상징보다 지나치며 잠시 본 대상, 과거의 예술, 자신의 기억 같은 개인의 경험을 토대로 한 다양한 모티프를 사용하기 시작했으며, 작업 과정에 대한 고민의 흔적은 1960년부터 시작한 판화 작업에 잘 드러나 있다. 존스는 역사상 가장 위대한 판화가 가운데 한 명으로 평가받고 있다. 그의 작품 세계는 1960년대의 팝아트, 미니멀아트, 개념미술 발전의 토대가 되었으며, 지금까지 이어지는 다양한 예술 운동의 촉매가 되었다. 그는 코네티컷과 생마르탱(중앙아메리카 카리브 해 동부에 있는 섬.-옮긴이)에서 생활하며 작품 활동을 펼치고 있다.

도판 목록

1
르네 마그리트
이미지의 반역
(이것은 파이프가 아니다), 1929년 **13**

5
에드바르트 뭉크
자화상: 시계와 침대 사이에,
1940~42년 **46**

2
재스퍼 존스
석고상이 있는 과녁, 1955년 **17**

6
재스퍼 존스
흐느끼는 여인들, 1975년 **47**

3
애드 라인하르트
추상 회화, 청색, 1952년 **24**

7
재스퍼 존스
가을, 1986년 52

4
재스퍼 존스
다이버, 1962년 **39**

8
파블로 피카소
그림자, 1953년 **56**

79

9

파블로 피카소
이사하는 미노타우로스, 1936년 56

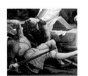

13

마티아스 그뤼네발트
부활(일부),
1512~16년경 67

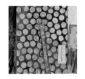

10

마티아스 그뤼네발트
성 안토니오의 유혹(일부),
1512~16년경 59

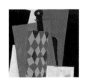

14

재스퍼 존스
다리, 1997년 70

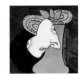

11

재스퍼 존스
무제(빨강, 노랑, 파랑), 1984년 62

15

파블로 피카소
어릿광대, 1915년 73

12

파블로 피카소
파란 잎이 있는 밀짚모자,
1936년 66

16

재스퍼 존스
화장용 장작더미, 2003년 74

도판 저작권

82

찾아보기

그뤼네발트, 마티아스 57, 64

납화 11, 16, 29, 34, 71
네오 다다 18
뉴먼, 바넷 38

뒤샹, 마르셀 10, 22, 31, 33, 57, 63, 75
드 쿠닝, 윌렘 29, 34

라우센버그, 로버트 10, 21, 31, 77
라인하르트, 애드 25
러셀, 존 16
로젠탈, 난 26, 44

마그리트, 르네 12
모나리자 57
뭉크, 에드바르트 43, 44
밀랍 11, 21

바, 알프레드 22
바니도, 커크 5, 35, 60, 63, 64
번스타인, 로버타 26

스타인버그, 레오 12, 33
시드니 재니스 갤러리 12

액션페인팅 34

저드, 도널드 12
존슨, 필립 22

추상표현주의 18, 19, 33, 34, 78

카스텔리, 레오 10, 18, 21, 22
커닝험, 머스 77
케이지, 존 71, 77
크라우스, 로잘린드 48
크라이튼, 마이클 33

트롱프뢰유 57, 64

폴록, 잭슨 33, 34, 44, 48
피카소, 파블로 48, 55, 57, 63, 64, 71, 72

현수선 68

| 모마 아티스트 시리즈 |

재스퍼 존스
Jasper Johns

1판 1쇄 인쇄 2014년 10월 17일
1판 1쇄 발행 2014년 10월 27일

지은이 캐럴라인 랜츠너
옮긴이 고성도

발행인 양원석
편집장 송명주
책임편집 이지혜
교정교열 박기효
전산편집 김미선
해외저작권 황지현, 지소연
제작 문태일, 김수진
영업마케팅 김경만, 정재만, 곽희은, 임충진, 장현기, 김민수, 임우열
　　　　　　　윤기봉, 송기현, 우지연, 정미진, 윤선미, 이선미, 최경민

펴낸 곳 (주)알에이치코리아
주소 서울시 금천구 가산디지털2로 53, 20층 (가산동, 한라시그마밸리)
편집문의 02.6443.8855 **구입문의** 02.6443.8838
홈페이지 http://rhk.co.kr
등록 2004년 1월 15일 제2-3726호

ISBN 978-89-255-5407-5 (04600)
　　　　　978-89-255-5336-8 (set)